紀實攝影
我的 2019 － 2021

張守為作品

張守為－著

國家圖書館出版品預行編目（CIP）資料

紀實攝影，我的 2019 － 2021：張守為作品 - Documentary photography, about 2019-2021: works by Chang Sow We/ 張守為 著 .-- 初版 .-- 高雄市：麗文文化事業股份有限公司 , 2022.02

面；　公分

ISBN 978-986-490-194-4（精裝）

1.CST: 攝影作品 2.CST: 藝術評論

957.9　　　　　　　　　　　　111001313

紀實攝影，我的 2019 － 2021：張守為作品

Documentary Photography, About 2019-2021: Works by Chang Sow Wei

初版一刷 · 2022 年 2 月

作　　　者	張守為
編　　　輯	沈志翰
封 面 設 計	毛湘萍
發 行 人	楊曉祺
總 編 輯	蔡國彬
出 版 者	麗文文化事業股份有限公司
	80252 高雄市苓雅區五福一路 57 號 2 樓之 2
	電話：07-2265267
	傳真：07-2233073
	e-mail: liwen@liwen.com.tw
	網址：http://www.liwen.com.tw
編 輯 部	100003 臺北市中正區重慶南路一段 57 號 10 樓之 1 2
	電話：02-29222396
	傳真：02-29220464
劃 撥 帳 號	41423894
法 律 顧 問	林廷隆律師
	電話：02-29658212

ISBN：978-986-490-194-4

麗文文化事業

定價：200 元

作者簡介

　　張守為，台灣新北市人，東海大學美術系畢業後負笈西班牙留學，獲得薩拉曼加大學藝術學碩士學位（Universidad de Salamanca）、賽維亞大學藝術學博士學位（Universidad de Sevilla）。先後任教於東海大學、新竹教育大學、逢甲大學及澳門理工學院等。也曾任時尚趨勢分析機構的企業講師，長期從事多種跨域媒材與形式的藝術創作，目前主要從事教學與學術研究工作。

給可之與可挹

記錄在你們人生成長的初期

因疫情分離的兩年時光

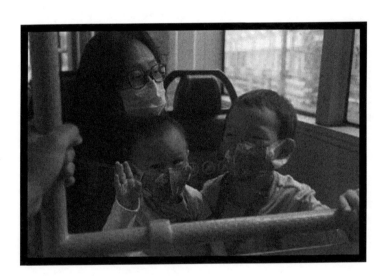

目錄

緣起

2021 年的農曆春節，因新冠肺炎疫情的影響，我無法回台灣過節。當時的澳門已對內地許多城市通關，原尋思著想去外地簡單旅行一下，舒緩一下疲憊的內在靈魂，但時好時壞的疫情消息，讓離境澳門成為一個異常沉重的心理負擔，就怕幾天的休假換來苦悶的醫學隔離。

於是，打算做一點「什麼」，成為那個過年的功課。

因為沒有心情面對鉛筆跟畫布，決定鑽進暗房沖洗相片；在低溫的空間中，靠著微弱的紅色燈光，操作著放大機，默數著秒數（計時器壞了），看著相紙產生化學反應，黑暗與音樂包裹著我，內心感到平靜。

那幾天的休假，每天專心的工作超過十個鐘頭，轉換了行政工作的大腦運作模式，短暫又苦澀地切換到創作者的思維，思考著這不尋常的一年時間（書寫時已逾兩年），究竟對我的生活產生了多麼深刻的影響？

持續保持意識地紀錄生活，有時候自己是紀錄者，有時候是被紀錄者，當下其實是分不開的。持續近兩年的拍照，不知不覺已累積了超過一百捲的底片（事實上這個

數量並不足以誇耀)、透過不斷地沖洗、晾乾、掃瞄、建檔,在持續重複工作的機械過程中,我的頸椎、視力、背部都承受著極大的壓迫;無數次的翻閱印樣,思慮著究竟該如何呈現出這四千多格的黑白影像。

展覽的形式與呈現方式逐漸地在腦中成型,除了展示、供人觀看,總覺得也許可以再多一點「什麼」。

春風吹不盡,不甘心的種子一但萌發,思緒會順著人的脆弱找到出路。於是開始書寫文字;文字在逐漸累積堆疊過程中,照片與敘述的脈絡開始漸趨明確。

當書寫的雛型逐漸確立起來後,我期待這本書的形式是一個類似於像手冊大小般的尺寸,以我的照片作為討論主體,內容則交替地分為兩個部分,詳細敘述執行計畫期間的心態轉變與心得,其次是我對黑白攝影的一些想法與提問,整體來說應該是有些具有理論論述的創作自述吧!

過完年後的幾個月中,生活恢復到不正常中的正常狀態,同時間台灣疫情大爆發,隔離的政策轉瞬變化,從台灣到澳門,澳門到台灣,各種的 7 天倍數組合不斷變化,

醫學觀察隔離從 14 天變成 21 天，再變成 21 加 7 天，最後計畫崩潰，回不了家成為現實。

心情非常沮喪，面對排山倒海而來的文件工作、會議及各種新的指引，我感到無以復加的疲憊。

後來與內子仔細規劃，由她一人帶兩個稚子返回澳門，過程並不容易。

現在回想，這段團聚的過程，似乎有點太過於戲劇性，引發我完成拍照、沖洗、書寫與出版，在人心浮躁的時代氛圍中，能夠堅持做一點「什麼」，實在太重要了。

哲學家康德（Immanuel Kant, 1724-1804）提出的經驗美學主義，透過經驗法則的累積後，「美」可以是一種人生態度的選擇。

年輕時常裝模作樣的說這句話，其實當時修為淺薄沒點道行的我，哪可能明白哲人智慧。苦難、折磨的發生，若不能成就點什麼，那這個苦難就毫無意義了。

藝術創作有許多面向可以討論，從美學角度來談論，最終似乎都將被引導至圍繞著創作者內在靈魂的神祕世

界，要如何精準地以文字來描述那個未知境界的奇妙聯結呢？

不論如何，飄散出來的期待、誠懇、溫度，永遠都會成為下一個世代所敬重的精神價值。

希望那時，我們已能戰勝這個沒有硝煙、子彈的戰爭。

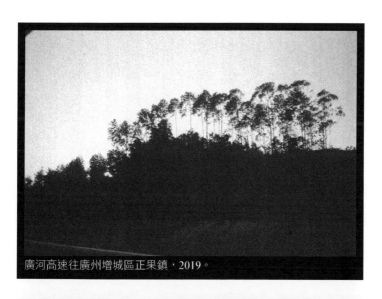

廣河高速往廣州增城區正果鎮，2019。

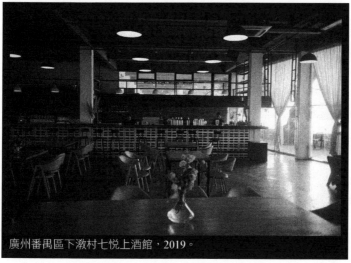

廣州番禺區下漖村七悦上酒館，2019。

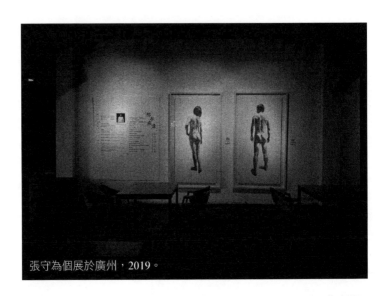

張守為個展於廣州，2019。

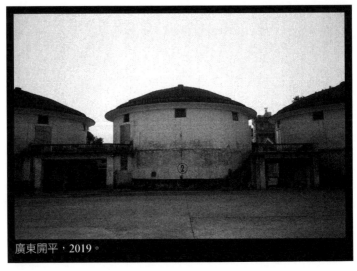

廣東開平，2019。

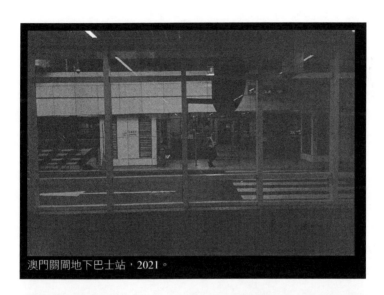

澳門關閘地下巴士站，2021。

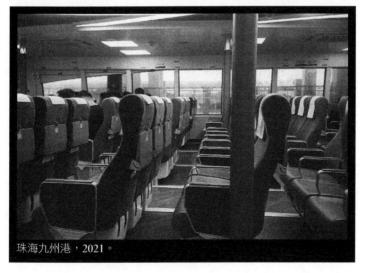

珠海九州港，2021。

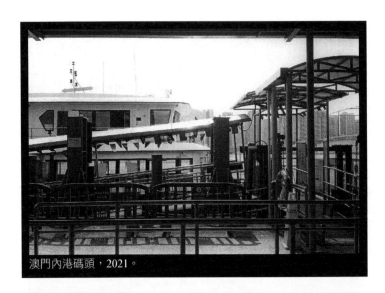

澳門內港碼頭，2021。

澳門理工學院明德樓食堂，2020。

個人創作脈絡
Personal Creation Context

　　創作出一點「什麼」，對我來說非常重要。

　　但是那個過程中不能有太多的勉強與失敗，我想這個與創作者（也就是我個人）的性格是有相關的。

　　就大腦運作的慣性模式來觀察，我應該不是個非常靈活的人（不是天才），所以我需要、應該是非常需要透過系統化的學習方式，逐步累積經驗，這個過程往往非常冗長，要非常穩定、小心翼翼地維持內在與外在的平衡，然後根據那長久累積起來的經驗法則進行創作。

　　如果嘗試著具象化地去形容那個經驗法則，大概會像是某種堅硬的「核」，表面的質感不太光滑，略有一點凹凸，某種角度握在手掌中可能還會有點扎手，顏色應該是偏深色的，彩度不高但明度略低，看到之後可能會使口腔感到苦澀，刺激唾液分泌的那種顏色。

　　簡單來說，絕不是扁平系、具觀賞價值的漂亮外型，但堅硬的程度，與大小不成比例的重量感，會給人相當程度的存在感與在意感。

藝術創作令人非常在意，創作者需要這個，透過藝術創作轉動齒輪，人生緩步往前。

很長的一段時間以來，我都是畫圖的人，最擅長的也是畫畫；整體來說我所具備的能力，技術性高，能呈現具有品質的畫面，對於材料的處理也有細膩的心得。

若仔細的回溯過去的創作脈絡，從中學時期就已經相當系統性的開始接受基本技法的訓練，當然不是所有的媒材都能引發我產生高度的興趣，但其中有幾個，尤其是素描與水彩；對油彩開始真正具有特定的使用心得則要到 25 歲以後，在西班牙開始逐步建立起來。

15 到 18 歲之間（也就是高中），對於素描概念的基本理解就是具象形式的繪畫表現，要把描繪的對象盡可能畫得像，然後呈現應有的質感，繪畫的主題也要呈現能夠滿足誇耀個人技巧性的虛榮，當下覺得非常有挑戰性，也能從中獲得完成作品的成就感，現在回想起來其實都是非常樸實（但是也很真實）的主題。

在素描上使用的材料多數是以鉛筆為主，偶爾學校會要求使用炭筆，但我對於碳粉事後需要許多處理感到麻煩，所以並不特別鍾意這個材料（嫌麻煩），這種任性地喜愛或厭倦某些材料的情況，往後的許多年經常反覆出現。

但是對於鉛筆，我從一開始就抱持不一樣的態度，往後的 25 年（至少）間未曾離開過，鉛筆是非常常見、隨手可得的工具，存在感極低，在任何一間美術教室都能輕易找到被遺棄的鉛筆殘枝；它幾乎是藝術創作的起點，照理說應該是要被尊敬的材料卻經常被忽略（好比守時這種美德也是），對這種對材料的認同想法一旦建構起來，幾乎注定往後我與鉛筆的緣分，多年後的現在回首看來，是非常正確且積極的決定。

至於水彩，同樣在高中時曾經非常著迷，有非常大量的練習，現在回想那樣的數量其實相當驚人，所以幾年時間下來對於技術的掌握已很有心得；使用工業量產的錫管包裝的水彩顏料以透明顏料為主，配合適當的水分來軟化紙張纖維的過程中，在水分滲透到紙張及描繪的範圍內，

控制好下筆時的顏料濃淡，就能夠在紙張上呈現多樣化的視覺效果。

水彩整體來說技術門檻要求相對較高，由於材料的特性，它需要在相對較短的時間在紙張上一決勝負，長期發展下來，對我來說不易展現較為直覺性的感性，並且會陷入，或是說會容易依賴完成作品後的成就感，以為那樣子就完成所謂的創作。

為了避免那樣的情況發生，有很長一段時間不再以水彩作為個人的創作主軸，僅僅把它視作一個媒材，這是有點困難的態度。

高中即將畢業時決定無論如何都要繼續畫畫（不是創作），而為了能夠名正言順，又能被支持繼續畫畫，考大學是必要經歷的苦難，都說天道酬勤的道理，這應該也是了。

個人的學術與藝術創作養成，基本上建立在大學時期，非常喜歡當初念的那所大學，極重視人文素養（後來我曾短暫幾年回去那裡教書，感到非常開心），在那裡接受高等教育的經驗，成為我心中大學的烏托邦形象。

那個時候詩與遠方已經在生活中擁有，不需要刻意追求，陽光與草地都是免費的，擁有年輕的身體與大量可被虛度的時間用來儲存能量，生命無限美好。

走筆至此，想要再繼續簡述往後約 10 年的生命脈絡，突然變得有些困難了，許多畫面時而清晰時而模糊，一切都變得不太容易說明了。

大學畢業後服役兩年，2003 年赴西班牙留學，在西班牙中部的古老平原地區薩拉曼加大學完成碩士學位（Universidad de Salamanca），後轉往西班牙南部安達魯西亞的賽維亞大學（Universidad de Sevilla）繼續博士學位，2012 年 5 月完成口試，獲得藝術學博士學位。

之後回到台灣，開始建立我的事業與家庭，2016 年在因緣際會下移居澳門，在學院裡專職執教。

現在回想起 2014 年，台中市的一間小畫廊曾經邀請我舉辦一次個展，展出約二十件左右的作品，大部分是以鉛筆為主的作品，另有幾件油畫，展覽的主題是「都市疾

走」[1]，當時我替展覽寫了一段敘述，主要是表達我對於城市生活中的漠然與距離，現在重新審視那些文字，竟然也頗合乎這些照片中傳遞出的情感，現引用如下，做為此文的結尾：

那畫的是誰？畫的是你，也畫的是我。

你走在路上，我也走在路上；

其實誰跟誰都差不多，可是我們都不一樣。

我去過一些地方，

認識過一些人，也被一些人認識；

只是緣深緣淺，

到最後除了少數的幾個人能陪著，

其餘的就成為過客了。

[1] 市界畫廊，舊址位於台中南屯區，展覽名稱為都市疾走，「都市疾走，張守為 2014 個展」，展期為 2014 年 10 月 4 日至 10 月 25 日。

《阿飛正傳》裡，張國榮的一分鐘理論，

似乎揭示了都市文化的真理；

都市中的人與人，

在那錯身而過的短暫瞬間，

發生了不可磨滅的客觀事實，

幾乎是殘酷與美好在剎那間從有到無走了一個輪迴。

我能做的，

就是尊敬那個我們都說不太清楚的那些，

然後筋疲力竭的搞懂。

澳門理工學院星海校區籃球場，2020。

澳門理工學院星海校區版畫工作室，2020。

澳門理工學院星海校區 B4 室，2020。

澳門理工學院星海校區素描室，2020。

澳門理工學院總部大門，2021。

澳門理工學院氹仔校區電梯，2021。

澳門理工學院氹仔校區，2021。

黑白攝影
Black and white photography

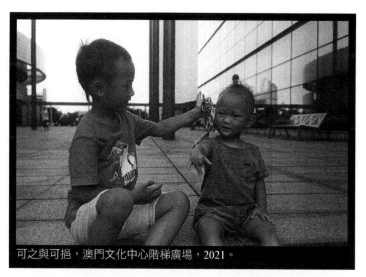

可之與可挹，澳門文化中心階梯廣場，2021。

　　在技術已幾近淘汰之後，黑白攝影的魅力卻
仍經久不衰。箇中原因很難說的清楚。可以肯
定，我們仍感覺到它喚起的那種氛圍和情緒所具
有的強制性。它使出了渾身解數，迷惑我們。可
我們一旦感覺到它那魔咒有一個精緻的面具，它
就用一個樸實的圖像讓我們嘎然而止，仍一如既
往的仿如其他圖像般飄緲不定。[1]

　　彼得・內斯特魯克（Peter Nesteruk, 1923-2008）

[1] Nesteruk, P. 著，毛衛東譯。《黑白攝影的理論》（A Theory of Black and White Photography in China Chinese Edition）。北京：中國民族文化出版社，2016。頁 1。

　　討論黑白攝影的文章非常多，幾乎可以依照創作者個人的選擇及需求來進行論述，也許可換一個方式去提問，為什麼不是黑白攝影？

　　若從攝影史的脈絡來看，人類對於將眼前所見的事物、景色、對象或發生的特定事件的狀態能夠以某種形式記錄下來非常執著，那種認真追求的態度異常隱約地透露出一種執迷，非常內在感的，具神祕特質且不易被言喻的追求。

　　關於小孔成像的現象[2]，歷史上目前有紀錄的能追溯至西元前 330 年的古希臘時代，亞里斯多德（Aristotle, B.C. 384-322）已發現這種奇妙的光學現象，到了文藝復興時代，傳奇人物達文西（Leonardo da Vinci, 1452-1519）已組裝出頗具光學原理知識、甚至配上鏡頭能獲得明確影像的暗箱形式設備（尚不能稱之為相機）；一直到了 17 世紀初的德國人開普勒（Johannes Kepler, 1571-1630），據稱發明出

[2] 參照 Smith, L., *Victorian Photography, Painting and Poetry*, Cambridge University Press, Cambridge, 1995. P.99.

了「可攜式」[3] 照相的原型，但尺寸仍然不小，而且除了獲得投射出來的影像，還沒有辦法將影像留存，以供口後觀看。

影像真正被以照片形式的方式留存下，則要到 1824 年法國人尼埃普斯（Joseph Nicéphore Niépce, 1765-1833）才成功留下了一個黯淡的、不清晰的永久性正像 [4]。

試著談論攝影史上的某些經典影像相當有趣，從尼埃普斯的《窗子裡看到的光景》這張照片去閱讀它，其中存在著不合理的物理現象，由於成像的過程中曝光時間長達八小時，所以光線移動的軌跡也呈現在最後的成品中，也就是照片兩側的建築物都有受光面的不合理狀態，其中模糊的質感與遠近關係蘊含著某種類似於素描質感的繪畫味道，幾乎可以體現出某種人為的介入，這也暗示著隨著攝影術與影像保留的技術將會大為提升，而在不久的將來，可具邏輯推斷地將會引發照片與繪畫之間的糾纏關係。

[3] 顧錚。《世界攝影史》。杭州：浙江攝影出版社，2020。頁 2。
[4] 正像（erect image），意指被拍攝下的影像，左右方向與實際對象一致，色彩與明暗也一致。

　　若我們將其以藝術作品的語境來談論，以文藝復興盛期的矯飾主義觀點來解釋，可暫時突顯藝術家對某些形式的個人執著，雖有合理化的嫌疑，而若檢視當時的技術或工藝技法來看，無法被控制的自動性技法下所產生的作品，除了巧合以外，幾乎只能算是某種文明產物的發明。

　　但這件人類歷史首次發生影像能夠永久性保留的方式（在此暫不進行關於永久性的物理性或哲學性的辯論），已經最大程度化的暗示出這種形式必然存在的元素，即時間性，而且是注定宿命般的「過去的」時間性。

　　工業革命改變傳統旅行的移動方式，人們對待時間的態度與過去不同，甚至對於感受時間的經驗也逐步產生變化；在現代主義風起雲湧的時代中，不乏許多新興的藝術團體與流派都對時間性進行了探討；其中，超現實主義者熱烈的擁抱攝影，關鍵應在於攝影能夠很輕易的將兩個或更多的元素結合在同一個時空中，而完全不需考慮時序是否存在合理的問題；這對於超現實主義這一批人來說簡直完美。

其中美國攝影師曼·雷（Man Ray, 1890-1976）、西班牙風雲人物薩爾瓦多·達利（Salvador Dalí, 1904-1989）都是經典人物，更別提它的同鄉路易·布紐爾（Luis Buñuel Portolés, 1900-1983）（超現實主義電影導演）。

但態度激進的這些超現實主義者若知道攝影在不久的將來，尤其是 20 世紀 60 年代後，由世俗化的普普藝術家們將其結合到中產階級的扁平視覺文化中，不知道該做何感想？

呼應回起始的提問，為什麼不是黑白攝影？

若從攝影史與工業化後的資本主義的脈絡去看，影像的發展與使用，除了技術、設備及相關影像技法，彩色照片似乎帶給人一種正在發生中、或是當下的，無法太過理性回溯的一種直觀感受；這種感受與黑白照片所帶給人過去發生的感受截然不同，所滲透出的時間性有著極大的差異。

Once also a way of recalling the past(once the only way of recording the past). With its lack of presence(as compared to colour, the colour of our perception of the present). Black and white photographs immediately remind us that they were taken in the past.[5]

　若引述彼得‧內斯特魯克（Peter Nesteruk, 1923-2008）的這一段話，褪去了顏色的黑白照片，成為一種追憶過去的方式，這引出黑白照片略帶一點感傷的獨特性格，不得不讓觀者聯想到，這些照片是過去拍下的，所記錄下的真實、場景或是事件都是關於過去的，這樣的敘述方式隱諱表達了黑白照片與彩色照片在觀看時的情緒區別；也正是這種細微的因素，在這個記錄的過程中，彩色相片很快就不列於考慮的表現形式中。

　而拍攝黑白照片對於我來說，從來都不是一個需要費心思做決定的選項，尤其在 2019-2021 這兩年期間，個人

5　Nesteruk, P., *A theory of Black and White Photography*. Beijing: China National Photographic Art Publishing House, 2015.

內在受到外在極大的衝擊下，無法以繪畫形式完成自我救贖，拍照是幾乎唯一的出路，傳統的黑白底片需要透過沖洗與暗房的工作程序，大量人為介入的創作形式剛好符合當下的情況，這種透過手工操作形式來達到創作目的正是我所需要的。

攝影史的脈絡雖是建立在技術性的發展與推移，但實質討論到技術與創作場域的核心問題卻不多，尤其是關於暗房的存在意義，在學術上與創作層面上的哲學思考，在未來應有更深刻的思考價值與論述。

對我自己來說，拍什麼不是問題，也不需要去特別意識到要思考這個，從一開始只需要仔細確認好用什麼拍，然後如何去拍；稍微有點困難的反而是拍照需要配合我的生活模式，不能占據太多的時間，要相當謹慎地控制技術性的問題，時間必須要花費在攝影行為結束之後的後製階段，在執行拍照的過程，我只要控制內在保持不對相機產生厭煩即可。

　　暫且不去談論我的個人愛好或是生活慣性，如果全部一起談論會變成沒完沒了，非常困難說明清楚的一團雲霧，所以若是要精確的描述這部分的動機，必須以刪去法來說明。

　　屏除所有無法正確回應的思緒，而最終獲得的結論應該能非常接近那一團模糊光線中的內部核心，即是：「在這一段令人不安的日子中，機械性的但有意識地執行某種能『簡單』完成的任務，應該是最能符合我的需要」。

　　當下的決定及各種考量都隨之出現，其中「能簡單完成」的概念，指涉的是這一系列中的繁瑣過程裡，按下快門的那個瞬間；或是說當我在極短的時間，清楚地、有意識地（通常來說確實是有意識的）決定好構圖、對焦、測光後，按下快門完成這個過程中最重要的程序時，個人的情感不太會遭受到太多的波動，而完成攝影任務後的可疑感與不確定性將會延續至下一次的執行過程，逐漸讓每次的意識感受更加明確與清晰，即便那個感受很快就會消沒。

2021 年 6 月的某日，內子攜兩幼子返澳團聚，機票與 21 天的隔離費用所費不低，隔離結束出關後竟有點不適應 7 月烈日下的溫度，小子們拒絕離開空調房間到戶外活動，花了好一陣子才適應正常的生活模式。

　　當時老大可之已近六歲，已經像個小大人，對於缺席兩年的爸爸，表現出有點想親近，可是又有點怕怕的情感（其實我也是），在胡鬧耍賴後總是先偷偷觀察我的反應，再決定是否大哭或其他應變方式。

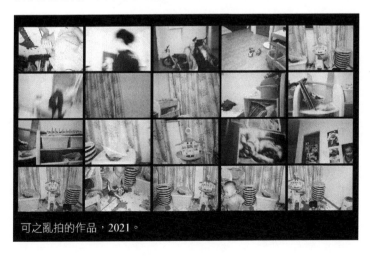

可之亂拍的作品，2021。

在住所不大的空間裡，我特意收拾出一間小書房，貯放著工作會用到的設備與材料，還有我的工作電腦與許多書；所以這小書房理所當然成為兩小子的禁地。

但密室（Chamber）之所以迷人，在於被禁止接近的神祕感，小子們後來很愛在裡面探險。

可之偶爾會逮住我一時疏忽將相機擺放在他輕易可以拿到的機會；我估計他透過平日的觀察，已經知道使用相機的方式，推開滑蓋，眼睛對上觀景窗，按下神祕的銀色按鍵，很快的幾分鐘內（真的很快），他就會按掉整捲底片。

好幾次都是因為客廳出現閃光跟過片的噪音才發現，在打算喝斥之前，看到他那充滿一窺祕境的滿足表情，才意識到，他可能完成了攝影最獨特的創作行為，即布列松的「決定性的瞬間」。

當然他不會因為是顧慮什麼的瞬間這種原因而去拍下照片，但是他應該是確切的意識到，當手裡拿著這個小設備時，拍照的對象必須是他「個人」所重視的。

而關於這個理論是可以被檢視的，事後我將他「亂拍」的底片沖洗出來，仔細的放大去看，可以發現可之所拍攝的對象物都是他年幼生命中最重要的「物件」，媽媽、弟弟、心愛的玩具；我貼在牆上的照片、還有新買的腳踏車，這些對象成為他生活中占有特殊意義的「事件」，於是仿效我的動作將其記錄下來。

　　20 世紀中期成立的瑪格南攝影社（Magnum Photos），這個機構在攝影術初成熟後不久的時間內，快速地建立起團體獨特的聲譽，直至現在，都是很具代表性的機構。

　　其中的創始成員之一的亨利·布列松（Henri Cartier-Bresson, 1908-2004）所抱持的攝影的核心觀點「決定性的瞬間」[6]，明確地指述了若攝影確實有可能成為某一種將會被廣泛認同的藝術創作形式，其創作的過程與表現形

[6]「決定性的瞬間」除了是布列松的攝影觀點外，同時也是其知名著作的書名：Henri Cartier-Bresson (1952), *The Decisive Moment.* 請參照 Assouline, P. 著，徐振鋒譯。《卡提耶－布列松，世紀一瞬間》。新北市：木馬文化，1999。

式將會與過去的連結產生極大的斷裂；攝影存在的紀錄機制將永無止盡的被論述，各種觀念藝術的後參與（Post-participation），將會以各種不同的形式以及五花八門的觀點去進行辯論。

在提到「決定性的瞬間」這個觀點時，布列松的解釋是：

> 對我來說，攝影這種在幾分之一秒內發生的事，是對某一事件中互為表裡的兩個部分同時辨識的過程；事件本身具有內在的意義，外在方面，又透過影像形式的精確組織，把意義恰當地表現出來。[7]

從時代性來說，布列松他們那一個世代的攝影師將攝影的紀實性格表現的簡直無懈可擊。

一張張關於戰爭、死亡、疾病、飢餓、世代交替的紀實報導攝影，每張都充滿濃烈的情緒，涵蓋著訴說不盡的

[7] 顧錚。《世界攝影史》。杭州：浙江攝影出版社，2020。頁 93。

時代背景，好照片永遠有被討論的空間與故事；而對於攝影的想像，究竟結合了如羅伯·卡帕（Robert Capa, 1913-1954）穿梭在烽火遍地的諾曼地[8]，拿著小型Leica III的浪漫形象。

　　這些攝影師建構起一個又一個鮮明的形象，使下一個世代成長又對攝影充滿憧憬的啟蒙者們，依然保持著對於黑白攝影的執著，塑造出這個世代對黑白攝影的期待。

[8] 諾曼地（ Normandy）位於法國北部，第二次世界大戰時，美軍第1步兵師從諾曼地奧馬哈海灘搶灘登陸，對德軍展開反擊，卡帕於1942-1945擔任第一線的戰地攝影師，拍下了許多驚心動魄的戰爭場景，其中許多照片是關於這場戰爭，可以參考他後來出版的書籍《*Slightly Out of Focus*》中文翻譯為「失焦」。參照 Capa, R. 著，徐振鋒譯。《失焦》（*Slightly Out of Focus*）。廣西，廣西師範大學出版社，2017。

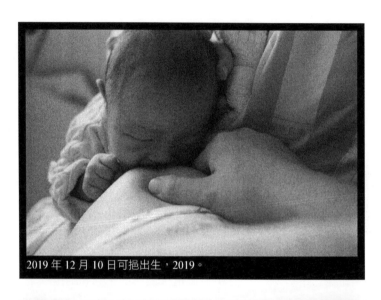

2019 年 12 月 10 日可揞出生，2019。

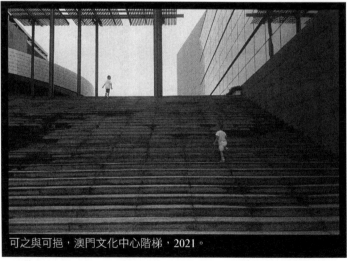

可之與可揞，澳門文化中心階梯，2021。

澳巴 39 號路線，來往科英布拉街與湖畔大廈，2020。

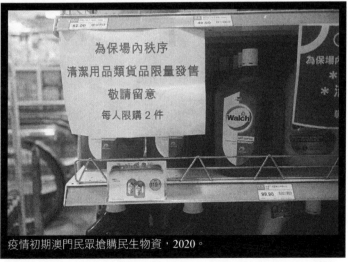

為保場內秩序

清潔用品類貨品限量發售

敬請留意

每人限購 2 件

疫情初期澳門民眾搶購民生物資，2020。

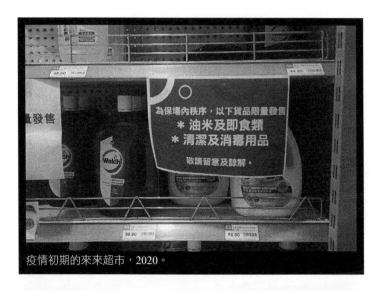

疫情初期的來來超市，2020。

澳門理工學宣布自 2021 年 9 月 27 日因疫情改為網路授課，2021。

澳門政府宣布自 2021 年 8 月 4 日起第一次全民核酸檢測，2021。

珠海市疫情防控指揮部辦公室發佈自 2021 年 10 月 19 日 12 時起經珠
澳口岸入境珠海市需有 48 小時核酸陰性證明，2021。

澳門鏡湖醫院，2021。

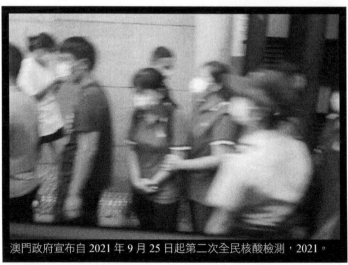

澳門政府宣布自 2021 年 9 月 25 日起第二次全民核酸檢測，2021。

關於〈我的 2019-2021〉創作自述
About the creation of 2019-2021

　　「家」恐怕是在接受所有居住其中的人的心境投影之後，方才成為一個家。如此成為家的影像，用一種看不到的光芒，照耀著所有居住在其中的人，不斷給他們一種看不見的規範。[1]

　　其實一開始並沒有所謂的「計畫」。想法與動機確實是有的，起初有一些零星的事件激發了拍攝行為；而真正有規律性的執行動作則是 2020 年的年初，總之不得不先稱呼為「計畫」吧！否則很難確定書寫的用語。

　　在這個「計畫」的初期，大約是 2019 年的 4 月，因為內子再次懷孕，我開始有較為「意識性」的記錄我們一家人的生活；在當時，我們都沒有任何的警覺，在不久的未來，長期的分離成為苦澀生活的常態。

　　回家、團聚，成為奢侈的願望；讓我不禁思考起「家」應如何定義。

[1] 篠山紀信、中平卓馬著，黃亞紀譯。《決鬥寫真論》。台北：臉譜，2020。頁 80。

　　我不是很確定多數人是否能在生活中體會到正在進行某些具「意識性」活動的重要性；當然，這種敘述方式基本上是以個人為出發，略帶有某種崇高的否定語氣。但真實的情況是，我與多數人過生活的方式並無太多差別，但是能確實意識到生命個體正在經歷「某種什麼狀態」是相對重要的。

　　當經驗著情緒的高低潮、個體所體會到快樂、悲傷甚至幸福、無趣等，都是很扎實的存在證據，記錄下那些對我很重要。

　　一開始提到整個計畫執行到書寫當下的兩年期間，大約累積了超過 100 捲的底片，約略是 4000 格的影像。

　　要從 4000 格底片影像中去抽絲剝繭出 100 張到 150 張照片（展覽所能容納最大數目），並以某種平行事件，接近線性的方式呈現它們，真的非常困難。藉由某些脈絡來檢視那些照片，隱約傳遞出一種滄桑跟憂鬱，簡單來說照片的「不快樂」氣氛相當濃厚（當然偶爾也會有看了令人愉快的照片）。

在一開始執行拍照紀錄的初期，大概有 20 到 25 捲左右的底片是用來實驗的（並非是不好的照片）；當時我身邊有一些相機還能使用，呃！都不是太貴重的，不過因為需要考量的東西很多，所以花了一些時間去思考並確認影像品質的重要性；同時也因為創作需求，數位相機不在這次計畫的考量中，毫不猶豫地很快排除掉這個選項。

　　如果考慮到影像品質，使用 120 的底片去拍攝當然會理想些（5×7 或 4×6 的底片就不在考慮範圍，因為手上沒有這個形式的相機），當時能隨時出動的 120 底片相機只有一台有點年紀的腰平式對焦的基輔88[2]，這台相機約略在 20 世紀 90 年代出廠，確實有點老舊但基本運作正常，鏡頭與快門簾幕也沒有發霉，使用上沒問題，不過想到每天要背這麼沉重的相機，而且腰平式的取景方式實在是有點吃不消，不使用腳架及老花眼鏡去對焦很容易失敗，另外還要準備測光儀，想來思去還是覺得不妥而作罷。

[2] 基輔88（Kiev 88）由前蘇聯製造，生產的目的是模仿昂貴的哈蘇相機（Hasselblad）整體來說 Kiev 88 的製造品質相當不錯，價格也低廉。

另外也測試了幾台 135 底片的相機，現在回想起來才發現幾乎都是老相機；一開始用的是從父親那邊接手的 Canon AE-1（其實不是很確定是他給我的，還是就順手被我拿來使用），估計是他 20 世紀 70 年代左右買的，配 35mm 原廠定焦鏡頭，完全可以使用，測光不準但不造成困擾。

另外也測試了青少年時期存錢買的 Nikon F-801，在上個世紀 90 年代這台相機相當出色，高速自動對焦，快門最快達 1/8000 秒，子彈從槍膛擊發出來應該也能捕捉到；原廠鏡頭很多年前撞爛了，後來補配了一個雜牌的 28-90mm 鏡頭，也很好用，但這台相機對我具有相當的歷史情感，帶出門常讓我有心理負擔。

短暫用了兩年前新買的 Leica，沖洗出來的照片相當理想，鏡頭銳利度高，測光正確，按快門的機械反饋手感與簾幕的低沉聲音完全沒話說，是扎實的好東西，完全不令人失望；在光線充足下，絕對能拍出好照片，但是需要在精神狀態佳，有充足耐心決定構圖的前提下去使用；以

我當時人的狀況來說是辦不到的。

　　另外也嘗試著拿出多年未用的兩台旁軸相機，分別是 Konica C35 與 Minolta Super 3，確實都能拍出相當令人驚豔的照片，爾偶使用一次都能獲得不錯的操作感，但是僅限在極佳的光線下才能拍出好照片，室內與陰天都表現得不理想。

　　在各種嘗試後，最終決定使用 Olympus MUJI zoom 80 這一台迷你的雙眼反射式相機（Twin-Lens Reflex），其實就是俗稱的傻光相機。

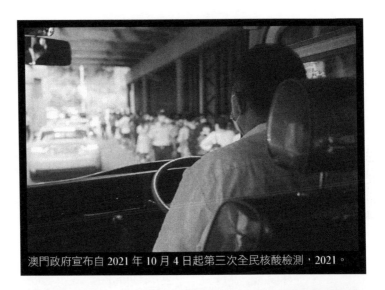

澳門政府宣布自 2021 年 10 月 4 日起第三次全民核酸檢測，2021。

理工校巴，2021。

這種相機相較於單眼反射式相機來說，不存在五角反射菱鏡的裝置，機身能夠設計的相當輕巧，觀景窗與鏡頭實際捕捉到的影像雖存在一定的差異，但可以憑經驗在構圖上巧妙地避免尷尬的情況發生；它的特點是具備自動過片，自動對焦，鏡頭具 F2,8 的光圈設置，在特定條件下也能有些許景深的表現（事實證明表現不差）。

　　另外，我由於個人習慣，幾乎不使用閃光燈，電源使用上也非常節省，若有需要也能在市面上輕易買到它使用的 3 伏特鋰電池；除此之外，它還可以在底片上自由選擇是否顯示日期，而且是每一格底片都可以自由選擇；這個小功能對我來說真的相當實用，只要在換裝新的底片上去時，記得在拍攝第一張照片時選擇顯示日期，就能夠清楚確定整捲底片的拍攝時間，誤差很小。

　　之前提到過，執行這個持續拍攝的過程中，「能簡單完成」的這個前提非常重要；所以有必要在選擇設備上，盡可能地減少操作相機，盡可能專注在決定何時按下快門，或是在按快門前有已有足夠的心理準備，反覆確認這

個構圖之前是否已經重複拍攝太多次，有沒有需要再增加兩格底片以供篩選。

　　當然，若是單純只考慮拍照片的話，確實應該要選擇使用更為專業的相機，各種設定也應該要能適時的以現場情況去調整。

　　但是，當時並不知道紀錄的計畫會持續多久，所以無論如何，設備必須能簡單操作，必須節省時間跟空間，拍照僅作為一個手段，透過拍照平衡生活才是目的。

　　在這樣的考量下，明確了創作方式後，我發覺不可能每拍一張照片就即刻記錄下時間日期或地點，或是光圈與快門的組合、白平衡與測光模式應該如何調整，這些東西將不會是拍照的核心，至少不在這次的計畫中。

　　或是，換一個方向去思考，在這個計畫中照片本身的品質問題究竟占據多麼核心的價值？我是不是有可能輕忽了「影像品質」在攝影中最基本的要求？

　　假設一個場景或狀況，如果我極度享受操作相機的樂趣（事實上通常如此，我珍惜每次接觸陌生相機的機

會），每一張照片都精心平衡構圖，各種設定的組合都反覆調校、測試，再因應不同主題或場景而更換適合的鏡頭，甚至雇用助手攜帶外出用電池連並接分離式閃光燈，以確保能拍攝出清晰而銳利的形象，那會與使用輕便的傻瓜相機有任何不同嗎？

乍聽起來非常像是在為圖方便尋找理所當然的藉口，即便如此，所謂好理論就是能說服自己的理論，而觀念藝術若真的教導了我什麼，那即是作品必須具備某些「準確性」，關於這個我深受啟發。

我要記錄的是自己的生活與城市，要表達的是我某一小塊的靈魂碎片，而不是一張「完美的」照片；完美、標準、清晰、曝光正確，任何符合攝影常識的照片，不一定具備記錄生活的準確度，甚至相反的，過度美好的照片反而會影響創作意圖的表達。

當這個態度建立之後，拍照成為一件相對輕鬆的事，而能夠保持自在的姿態去拍照，是執行這個計畫最大的學習與收獲吧！

　　當然，拍攝照片不會有結束的一天，不過因為需要透過展覽與書寫來完成這個計畫，所以兩年的紀錄拍攝將結束於 2021 年的 12 月 25 日。

　　當天早上，兩個小子起床後就奔到聖誕樹下，看著明顯鼓脹的紅色大襪子，以及襪子裝不下的其他大盒子，顯然非常高興，大家開始專心拆禮物。

　　我拿著銀色的 Olympus 在旁邊記錄這一刻，心想，這個早上大概世界上所有的家長，都成為名副其實的攝影師了吧！祝大家幸福。

因疫情無人搭乘澳巴 39 號路線，2020。

在澳門鏡湖醫院等待看診時撥放社會新聞，2021。

視覺藝術課程 2016 級遲來的畢業典禮，2021。

視覺藝術課程 2017 級的畢業照拍攝現場，2021。

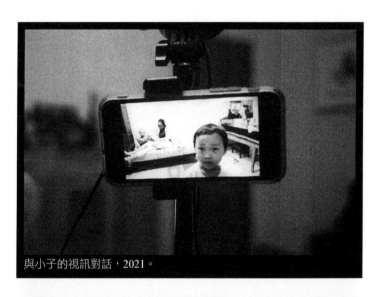

與小子的視訊對話，2021。

小子們的好朋友，2021。

梁曉鳴博士的鋼琴演奏會 2021。

攝影的紀實性格
The documentary character of photography

　　生活中的一切都不會是稜角清晰分明的，紀實一詞具有相當程度的理性批判，這是攝影本身自有的特殊性。

　　而透過拍攝照片，可以逐步釐清許多混雜的意念與思緒。「生活」與「旅行」通常是分開的兩種概念。

　　通常，旅行是被刻意規畫而分類出的一種脫離日常軌跡的生活方式，所以旅行本身是一個被期待應該具備美好回憶的「事件」，而獨特的事件就理所當然的要被慎重的記錄，成為一個家庭、家族、團體或個人的重要文獻。

　　而文獻的收藏與累積，可能象徵了個體的生命價值，以便於在世代之間流傳，成為一種可供訴說的文化載體。

　　一般來說，人們對待日常生活的態度容易顯現出一種漠然（disinterestedness）與平庸（banality），這兩術語在此並非負面的形容詞，而是比較接近藝術批評中的「專有名詞（Terminology）」[1]，是提供準確描述的，具有精確的功能性。

[1] 專有名詞（Terminology），露西・蘇特（LucySoutter, 1967 - ）認為為了解開客觀性此內涵極為豐富的術語，專有名詞的使用顯得非常重，所有的運動及趨勢都需要被命名，盡可能地精確描述和貼

　　這兩者的概念在我個人所面臨的情境下，可能難以精確的區分。很長一段時間，我經常與個人所身處的地區，在文化上保持一定的距離；這並非我刻意為之，而是不得不如此、很自然地就必定發生的情況。

　　在我這一整批的攝影紀錄過程中，則是盡可能的置身於一般日常生活中，也在是在漠然與平庸的語境中，有意識的以紀實攝影的形式來記錄平庸中的危機。

> 　　紀實攝影形容的是賦予特定用途的一個或諸個文獻。這個術語意味著一幅影像是理性的為特定目的塑造出來的；一幅紀實攝影影像既展現了特定的局面，又告訴觀看者它具有什麼意義。[2]

　　不論是旅行或日常生活特定事件的紀錄，所留存下來的文獻，通常難以逃脫人為虛構出的情感，因為這種文獻

上標籤。參照 Lucy, S. 著，毛衛東譯。《為麼是藝術攝影？》。北京：中國民族攝影藝術出版社，2013/2016。頁 50。

[2] Lucy, S. 著，毛衛東譯。《為麼是藝術攝影？》。北京：中國民族攝影藝術出版社，2013/2016。頁 77。

的記錄，本就不以非常客觀公正的前提產生，不論記錄下的文獻做何用途，它被記錄下來時就已脫離現實並放大了當下事件、時間及空間的原始意義。

紀實攝影在 19 世紀中後期開始受到重視，工業化及資本主義擴張，都市與鄉村的文化差異逐漸明顯，各種社會問題不斷發生，揭露、報導與表述有了急迫的需要，當時的社會正急迫的需要攝影，攝影的當代性則不言而喻。

2019-2021 兩年之間，人類世界出現極大的變動，人類社會由科技技術的進步而長期建立起來的互動方式，取而代之的新互動方式也與通訊科技有著密切的關係。而透過紀實攝影形式呈現出來，讓特定觀者產生感同身受的反應，進而獲得認同感，對過去所發生所發生的一切產生感情，反省與焦慮。

我們可以提出一個看法，紀實攝影的目的從「去熟悉化（defamiliarize）」出發，讓事件本身置於陌生的觀看語境中，當新的觀看策略被提出時，「再熟悉化（refamiliarization）」的方式將連結創作者的個人意圖與觀

者的生活體驗，將一切都串聯在一起了。[3]

德魯克（Johanna Drucker, 1952 - ）也提出了解釋：

　　去熟悉化就提出了猶如一記耳光般震驚的效果，一種瞬間的愕然，目的是要把習慣思維轉化成意識。但意識到什麼呢？再熟悉化就是要求影像展現出複雜系統的可能關係，揭露趣味、渴望和權力的軌跡和力量。再熟悉化的任務就是要指出，究竟是什麼並非完全的模擬，而是與文化、政治和脆弱的生態範圍內個人和人群、及生物體的生活體驗聯繫在一起。[4]

　　她的解釋清晰而精確，在拍攝照片、沖洗底片、放大、對焦等暗房工作的冗長過程中，等於重新經歷了一次拍攝過程中的情感或漠然，身為創作者，攝影師與敘述者，轉換身分的同時也經歷著語言轉換的過程。

[3] 參考 Drucker, J., *Making Space: Image Events in an Extreme State*. Cultural Politics. Cultural Politics (2008) 4 (1): 25-46.

[4] Lucy, S. 著，毛衛東譯。《為麼是藝術攝影？》。北京：中國民族攝影藝術出版社，2013/2016。頁 92。

人生是由許多看似必然但其實多數是偶然的決定組合而成的結論，離開家鄉到外地讀書、生活、工作，這些事件的發生初始當然與個人的自由意志有關，但是接續發展下去的過程裡，只能跟著宇宙運轉的方向推移向前進；生活、事件、旅行這一切都自然地全部混合在一起。

　　我們既是歸人，可能也是過客。

場域，關於暗房
Field: About the darkroom

　　我們幾乎可以肯定的表示，「攝影」或「黑白照片」，可以被視作一種成熟的藝術創作表現形式；但是與其他的藝術形式相比較下，使用「底片」作為攝影的工具或媒材，存在一個極為特殊的情況，它的工藝技法有特定場域的需求。

　　當然，所有的媒材都有工作室或操作空間的需求，但是關於「暗房」，我則持不同的感受。

　　「暗房」在技術層面上來分類，當然會是一個技術操作的場所，但是目前整體國際一些較具指標意義的事件，可以感覺某種潮流似乎隱約在波動著，暗房與其所代表的的傳統或古典攝影工藝的討論度逐漸增加。

　　這些事件隱約指向一個題目，即暗房的工作意義，攝影史不排斥討論技術性問題，攝影工藝的演化經常是討論重點（美術史也是，但技術問題確實談論不多），但經常連結攝影的普遍化議題，從功能性議題逐漸轉移到藝術性的呈現話題；而這些論述或文本，終將著重在時代精神與作品表現的形式，有關暗房場域性的哲學思考，幾乎缺乏。

2018 年美國哈佛大學藝術博物館（Harvard Art Museums）舉行了一個以「類比文化（Analogue Culture）」為主要訴求的展覽[1]，展覽名稱為「Analog Culture: Printer's Proofs from the Schneider/Erdman Photography Lab, 1981–2001」[2]。

這個展覽展出了來自蓋瑞‧施耐德（Gary Schneider, 1954 -）及約翰‧埃德曼（John Erdman, 1948 -）在 1981 至 2011 年由兩人共同經營的攝影工作室所拍攝，關於紐約市近三十年間各種歷史事件的作品，其中包含了城市急遽工業化及商業化，愛滋病、性別、種族等議題；而工作室則在數位狂飆的時代背景中，因相紙等傳統攝影工藝材料取得日趨困難後結束營業，事件本身某種程度業象徵著傳統鹽銀工藝走入歷史。[3]

[1] 陳傳興。〈暗房〉。《攝影之聲》，第 27 期，頁 84-85。

[2] 目前關於這個展覽沒有正式官方的中文翻譯名稱，本人將其翻譯成以下中文：類比文化：來自施耐德（Gary Schneider）與埃德曼（John Erdman）攝影實驗室的印刷證據，1981-2001。.

[3] Harvard Art Museums(2018, Juiy). *The Schneider/Erdman Printer's Proof Collection*. Harvard Art Museums. https://harvardartmuseums.

數碼攝影的發展約略已有 30 年的時間，直至目前仍是相當的生機蓬勃，但許多人已意識到鹽銀等工藝技法已經在歷史上具備了相當的文化價值，那樣的攝影方式等於是已經具有了典藏的意義，甚至成為一種類似古典藝術，可以被從多種面向去論述及再被認識的可能性。[4]

　　2017 年 4 月至 7 月之間，紐約大都會博物館（Metropolitan Museum of Art）舉行了一場特展為「Irving Penn: Centennial」[5]。

　　歐文‧佩恩（Irving Penn, 1917 - 2009）較為廣為知名的是與時尚流行的連結，他拍攝過許多明星與模特，與 Vogue 雜誌有超過 60 年的合作歷史，確實拍攝過許多流行史上的經典作品，他也短暫的在二戰期間前往歐洲擔任戰地攝影師，出版過許多攝影專輯。

org/article/students-help-develop-em-analog-culture-em
[4]　顧錚（2019，2 月）。〈大學如何涵養社區與城市文化〉。《中國文化報》。取自 http://banhuajia.net/app/9-view-65581.shtml 。
[5]　大都會博物館官方網站沒有正式的中文翻譯名稱，本人依照字義將其翻為以下中文名稱：「歐文‧佩恩：百年紀念」。

這個展覽相當程度的標榜是有史以來最能完整呈現佩恩近 70 年的創作回顧；暫且不論此攝影師的豐功偉業，這個展覽呈現出他對於傳統攝影形式與鹽銀技術的喜愛，展覽也不忌諱的忠實反映了這一點，展覽專輯中有一整個章節展示他的白金版作品，也附加上了當時的助理回顧整個製作的過程說明。

2019 年法國的國立網球場現代美術館（Galerie nationale du Jeu de Paume）舉行了美國攝影師莎莉・曼（Sally Mann, 1951-）的攝影作品回顧展，其中採用了火綿膠工藝的濕版作品為此展覽的核心展品，展現濕版攝影工藝獨特的陰鬱影像的特色。[6]

從這幾個事件的脈絡來觀看，傳統攝影工藝在攝影史的呈現中，已經被大眾逐漸意識到其美學價值是有保存甚至推廣的重要性。

[6] 參照法國國立網球美術館（Galerie nationale du Jeu de Paume）官方網站所提供的作品資訊文檔 *Sally Mann Mille et un passages, A Thousand crossings*, 2019: https://jeudepaume.org/evenement/sally-mann-mille-et-un-passages/

有一些有趣的流行文化現象也反映這個觀點，2017年韓國推出一款 APP「Gudak」，此 APP 的特色是模擬底片攝影的影像感，甚至設置了小觀景窗，使用者需要將眼睛貼上小格子去取景，模擬的底片每卷 24 格，拍攝完成後需要等待 3 天才會看見成品，另外也設置濾鏡功能，讓使用者體驗不同濾鏡的影像風格。

　　許多攝影器材的生產商也紛紛開發出許多造型簡潔、輕便、具個性化的仿傳統底片相機商品，這些商品都指向一個目的，能透過他們的產品體驗傳統攝影的樂趣及情懷，產品本身設計的非常簡單，操作容易，失敗率低，大多數可以重複使用，可以輕易的從市面上取得相對應的底片，安裝後進行拍攝。

　　使用傳統相機似乎成為一種新世代的文化潮流，代表著扁平時代成長的使用者對傳統攝影工藝文化的認同，隱約傳達出他們開始使用傳統或是接近傳統的方式，代表個體尊重文化的態度，成為了能理解文化價值的人。

　　當傳統鹽銀工藝走入博物館時，某種程度也表示它正式宣告了攝影正統形式的認定，文化的象徵意義也逐漸清晰，成為創作者開發新媒材的基石，而暗房的場域性及故事性，也許將有重新敘述的一天。

照片需要跟照片在一起
The photo needs to be with theother photo

　　可能是這樣的負罪感讓我們對容光煥發、無憂無慮的圖片產生某種不信任，尤其是當圖片是一張照片時，我們會期待從照片裡面發現那怕一絲一毫的腐敗。也許是這條寸步難行的爛泥路拯救了這張照片，它提醒我們這裡不是伊甸園。[1]

　　尤金·阿傑（Eugène Atget, 1857-1927）[2] 對我的啟發相當大，但是非常坦誠地說，我很晚才知道江湖上曾經存在這樣的人物。

　　他是個非常特殊的攝影師（考量到敘述的架構，在此先以職業身分來稱呼）；成為攝影師之前曾經當過商船的

[1] Szarkowski, J. 著，林大江譯。《尤金·阿杰》（Atget）。浙江：浙江攝影出版社，2000/2016。頁 219。

[2] 台灣的中文譯名多翻譯成「尤金·阿傑特」，簡體字的翻譯名稱則多為「尤金·阿杰」或「尤金·阿特杰」，其中的歧異應是在於對 Atget 的法語發音存在不同的理解，法語發音結構中，結尾的 t 不發音，所以先不論繁簡體的書寫方式，「尤金·阿傑」應是比較正確的中文譯名，但若先不論結構的正確與否，考量到外文名翻譯成中文譯名後，在讀音跟整體中文造型觀感上的要求，「阿傑特」似乎比「阿傑」來的正式一些，我個人傾向「尤金·阿傑」的中文譯名。

船員，後來進入法國陸軍服役 5 年，退伍後甚至考取了音樂與戲劇學院，所以他也當過演員，之後短暫嘗試了繪畫創作；最終在攝影術技術基本穩定但仍無法成為普及化的一種表現形式的年代，他立志成為獨立攝影師。

在我的認知範圍中，他似乎不隸屬任何組織，從事攝影工作相當長的時間，持續拍照三十多年，其中當然不乏他藉以維持生計的商業攝影，將照片或攝影底板賣給藝術家[3]、報社或雜誌社，他極有可能也偶爾從事特殊訂單，好比肖像照或對特定人士進行拍照；但他私下長期對巴黎這個城市進行拍攝行為，則沒有看到具說服力的動機說明。

有些文獻提供了解釋，19 世紀 80 年代巴黎市政府的某些單位，開始意識到應該要對這個城市的歷史遺跡加以保護與維持（這個概念相當先進），所以主管部門開始聘請一些攝影師對城市分門別類地進行記錄。尤金・阿傑響

[3] 他形容的攝影工作為：「給畫家提供文獻（法語：Documents pour Artistes）」；Jeffrey, I. 著，毛卫东译《怎样阅读照片》（How to read a Photograph）。浙江：浙江摄影出版社，2009/2014。页 30。

應了政府的政策，替城市的歷史遺跡規劃了詳細的分類，並照著分類表去執行攝影記錄的工作。

約翰‧薩考夫斯基（John Szarkowski, 1925-2007）他認為，瑪麗亞‧漢伯格（Maria Hambourg, 1949-）在對尤金‧阿傑學術領域範圍中是研究最為透徹的專家，在 20 世紀 80 年代就對阿傑的作品數量有很仔細的估算。[4]

據她的估算，阿傑本人保存下來的照片約有 8500 張，分別以 35 年的時間完成；以這個數量平均計算，每年約拍攝 255 張左右的照片；考慮到巴黎每年的 11 月至隔年的 2 月的冬天氣候寒冷，不太可能外出拍照，所以略去不計的話，每天都需要拍攝一張照片，然後持續 35 年。[5]

[4] 著名的攝影學者托德‧帕帕喬治（Tod Papageorge, 1940）也認為在關於尤金‧阿傑相關的學術研究中，瑪麗亞‧漢伯格是最突出的，請參照：Papageorge, T. 著，鄭曉紅譯。《攝影的核心》（core curriculum）〈尤金‧阿傑特：攝影師的攝影師〉。北京：中國攝影出版社，2011/2020。頁 19-38。

[5] Szarkowski, J. 著，林大江譯。《尤金‧阿杰》（Atget）。浙江：浙江攝影出版社，2000/2016。頁 126。

　　我相信他熱愛巴黎這個城市，但持續 35 年的記錄，這個時間線的長度實在太為驚人；至少對於我來說，這應該不會是全部的動機，或至少不會是最關鍵的。

　　以他晚期出版的攝影集來看[6]，照片本身的品質絕不是像現在拿個柯尼卡即可拍相機這樣能輕易完成的行動，透過攝影集的部分文字說明，可以發現他其中相當數量的照片，拍攝地點相當特殊，包含貧民區及戰爭時期後勤補給的動線區域，想像扛著巨大攝影機，還要考量構圖、光線，以及當時的乾版技術（不排除他應該也使用濕版技術，但濕版的不確定因素更多，操作的困難性更高）最重要的曝光時間，這一切因素加總在一起去評估，大概誰也不可能毫無理由的去冒險完成。

　　除了關於巴黎的城市紀錄性作品，通過他的攝影專輯也可以發現另一個奇特的現象；尤金·阿傑會對某一個特定主題反覆拍攝，不是一次拍很多張底片，而是每隔一年或數年之間反覆拍攝，可能是某個街道、某個建築物，令

[6] 請參照 Claude, J,.*Eugène Atget. Paris.*, TASCHEN, 2016.

人不解的是其中還包括幾棵樹木，當然這可能是體現他對某些特異但低調的主題相當關注，此外很難在脈絡上說明清楚。

他的行為顯然存在「什麼」，蘊含令人尊敬的某種「意志」，堅持記錄一個城市的風貌與變化。[7]

除此之外，阿傑有數量龐大的照片並沒有發表或出版，我們現在所能看到他的許多照片，來源多數是博物館典藏（尤其是紐約現代藝術博物館）[8]或藝術家零星的收藏品；事實上，這不代表這些單張照片本身具有多麼崇高的

[7] 在尤金·阿傑存在的年代，19 世紀後期到 20 世紀初期，也有幾位攝影師的作品都圍繞著紀錄巴黎的城市風景，甚至是受政府委託，好比夏爾勒·馬維爾（Charles Marville, 1816-1879），愛德華·丹尼斯·巴爾多斯（Édouard-Denis Baldus, *1913-1882*）等，另外還有旅居巴黎的美國攝影師貝倫尼絲·阿博特（Berenice Abbott, 1898-1991），在巴黎時期確立了個人聲譽後返回紐約，並改以紐約為拍攝對象長期的記錄影像。

[8] 由約翰·薩考夫斯基著，林大江翻譯的《尤金·阿傑》攝影專輯中，提到其刊載的照片，大多數來自紐約現代藝術博物館的藏品，參見 Szarkowski, J. 著，林大江譯。《尤金·阿傑》（Atget）。浙江：浙江攝影出版社，2000/2016。頁 223。

藝術價值，或許換句話說，崇高的絕對不是相紙本身，當時的技術以及印刷的複製需求，卡羅版攝影術[9]的顯影技術，照片本身的精緻度就有一定程度的限制；當然，照片之所以經典或具某種討論及觀看價值，材質不是絕對優先的考量，而是照片本身所記錄下的某種時間性與對空間的個人直觀想像，牽涉的範圍極廣。

　　往往在觀看他的照片時，即便是很快速的瀏覽，也會讓觀者感受到「這個」我一定在哪裡看過或經驗過；換句話說，照片出現的場景、人物、或裡面透露出的某種氛圍，會激發人淺意識中的某種既視感，而且在往下繼續翻頁時不停重複發生，越往下閱讀就越感明顯。

[9] 卡羅版攝影術（Calo type），由英國科學家威廉‧亨利‧塔爾伯特（William Henry Fox Talbot, 1800-1877）使用氯化銀將紙張感光，並透過曝光使其成為底片，到了 1941 年他將這套技術申請專利並取名為卡羅版攝影，與 1924 年尼埃普斯所捕捉到的模糊影像在技術上最大的差異是卡羅版攝影術可以複製出照片，現在攝影底片的基本概念是由卡羅版攝影術為原理的。參照顧錚。《世界攝影史》。杭州：浙江攝影出版社，2020。頁 5。

而這種既視感，不得不讓人正視這些照片可能非同凡響。

　　通常，我們在進行閱讀行為或觀看什麼東西的時候，多數的情況下，應該是提早認知到了眼前即將面對的是某些可能應該被重視，可能需要被專注對待的目標；所以內在極可能處在一種「警戒感」；這種情感會讓人不自覺得提高注意力或防備力，意識到我們正在面對的東西是具有相對獨特性意義的事物。

　　在不做出批判或辯論的前提下，闡述一張照片（通常會是許多張）出現在出版物品中，或展覽場地中，照片激發了上述內在糾結的能力，就可能超越一件平庸的真跡繪畫，因為需要被解釋或需要被特殊對待的照片可能令人感到可疑。

　　在影像複製的年代中，人們不一定能意識到所觀看的照片傳達出的事件及重要性，這種形式明確但意識模糊的狀態，則無意地讓照片本身提高了可被期待度。

　　而這正是意識到面對藝術作品的應有態度；尤金・阿傑的照片若是以獨立的單張去看，照理說不太具備異常優秀的氣質，也就是說，照片本身相當普通；但是集結成冊後，甚至按年代、風格、或拍攝對象各種分類法去安排，就能體現拍攝者的某種特殊專注力是有痕跡的，而且是相當高明的痕跡，透露出拍攝者的強悍意志力。

　　當我們注意到一群照片時，互相糾纏連結且極可能彼此相關的影像時，能喚起觀看者內在的某些觸動，通過經驗法則將與攝影師及拍攝對象聯結在一起。

　　也許僅有少數的照片，能夠獨立的存在而讓觀者完全明瞭拍攝者的意圖；事實上，照片所呈現出的風景僅是一小部分，在照片外框之外的景色正在發生什麼，我們作為觀看者其實一無所知，呈現的真實也許不能完全稱之真實，而是有條件的真實；但若是照片與照片之間能相互重疊、呼應、對話的話，脈絡也許就能呈現出接近真實的清晰的線索。

即便黑白照片本身就帶有對於時間性的強烈暗示感，但不論以何種形式同時呈現許多張照片時，往往無法提供觀者明確的時間脈絡，在大多數的狀況下也不需要，除了要滿足某種特定需求而採取的呈現方式需要接近編年史般的線性時間外，藉由不同的或特定方式排序的照片組合，也許可以呈現出我試圖表達的生活狀態；我想，這應是尤金・阿傑的照片給我的啟發。

　　蘇珊・桑塔格（Susan Sontag, 1933-2004）說：「照片不解釋，只是表示知道」[10]

　　桑塔格同時也認為以書本的方式來呈現照片是非常理想的方式[11]；當然這是一種具有對比性的觀點；其它藝術形式的最佳呈現方式，則無論是展覽專輯或畫冊的製作工藝多麼優良，印刷多麼精美，觀看原作永遠是第一優先，透過現場的觀看（通常要達到現場觀看，往往需要經歷過複

[10] Sontag, S., *On Photography*. New York: New York Review of Books, 1979. P111.

[11] Sontag, S. 著，黃灿然 。《论摄影》（On Photography）。上海：上海译文出版社，1979/2010。頁 9。

雜程度不同的儀式行為，旅行、交通、購買門票等），可以直接體驗原作映照並透在視覺神經傳導後在內心激發起的漣漪，這通常是觀看藝術作品的真諦。

但攝影不同，捕捉真實是攝影的基礎，這註定它的呈現方式及留存方式的可能性元素遠超過其他的藝術形式。

以書本形式的載體來說，可以忽略整體照片原本線性的時間邏輯，採取個人主觀需求的方式來編排位置，藉以突顯出創作者的視角；而關於這一批照片的「影像品質」，最終仍是以從暗房沖洗出來的照片來說。

我個人雖說並不刻意追求「照片本身的品質」，但也不會將殘破的、對焦不清的、或任何人為因素而造成失誤的照片呈現於展覽中（或書本中），除非那些照片對我、或對其它照片產生另一種意料外的啟發（目前還沒發生）。

有一本小書挺有意思的，書名是《偉大的攝影基礎》（*Read This if You Want to Take Great Photographs*）作者是英國攝影師亨利‧凱洛（Henry Carroll），這是一本滿實用的技法書，用很明確的方式讓讀者理解如何拍好一張照

片，其中有一個章節名稱是「照片需要其他照片」，並以羅伯特‧法蘭克（Robert Frank, 1924-2019）在 1958 年出版的攝影集《美國人》（The Americans）為例，現引申作者的一段文字如下：

> 如果你總是習慣拍攝獨立的照片而不相關的照片。最後你會得到一堆夠好的照片，但是你將遲遲無法探索攝影的全部潛能。[12]

我可能沒有那麼大的野心去探索攝影全部的潛能，但這個標題跟這段引述相當切中要害，在此文的尾末，簡單說明這個章節名稱由來的小故事。

[12] Carroll, H. 著，林資香譯。《偉大的攝影基礎》（*Read This If You Want to Take Great Photos*）。台北：積木文化，2014/2017。頁 120。

黑沙海灘秘境一隅，2021。

灣仔口岸，2021。

粵通跨境客船，2021。

友誼大橋往澳門，2021。

參考文獻

顾铮。《世界摄影史》。杭州：浙江 影出版社，2020。页 2。

王小慧。《我的视觉日记》。鄭州：海燕出版社，2015。

篠山紀信、中平卓馬著，黃亞紀譯。《決鬥寫真論》。台 北：臉譜，2020。頁 80。

Assouline, P. 著，徐振鋒譯。《卡提耶 - 布列松，世紀一瞬 間》。新北市：木馬文化，1999。

Capa, R. 着，徐振锋译。《失焦》（Slightly Out of Focus）。 广西，广西师范大学出版社，2017。

Nesteruk, P. 着，毛卫东译。《黑白摄影的理 》（A Theory of Black and White Photography in China Chinese Edition）。北京：中国民族文化出版社，2016。页 1。

Papageorge, T. 着，郑 晓 红 译。《摄影的核心》（core curriculum）〈尤金・阿杰特：摄影师的摄影师〉。北 京：中国 影出版社，2011/2020。页 19-38。

Szarkowski, J. 着，林大江译。《尤金・阿杰》（Atget）。浙 江：浙江摄影出版社，2000/2016。页 219。

Lucy, S. 着，毛卫东译。《为么是艺术摄影？》。北京：中国民族摄影艺术出版社，2013/2016。页 77。

Sontag, S. 着，黄灿然译。《论摄影》（On Photography）。上海：上海译文出版社，1979/2010。

Carroll, H. 著，林資香譯。《偉大的攝影基礎》（Read This If You Want to Take Great Photos）。台北：積木文化，2014/2017。頁 120。

Bourdieu, P. 著，李沅洳、石武耕、陳羚芝譯。《藝術的法則：文學場域的生成與結構》（Les règles de l'art-genèse et structure du champ littéraire）。台北：典藏藝術家庭，1996/2016。

Jeffrey, I. 着，毛卫东译。《怎样阅读照片》（How to read a Photograph）。浙江：浙江摄影出版社，2009/2014。30。

Jeffrey, I. 着，晓征、筱果译。《摄影简史》（Photography: A Concise History）。浙江：浙江摄影出版社，1981/2002。

Struk, J. 着，毛卫东译。《历史照片的解读》（Photographing the Holocaust: Interpretations of the Evidence）。北京：中国民族摄影艺术出版社，2005/2019。

Kant, I, 著，鄧曉芒譯。《判斷力批判》（Kritik der Uiteilskraft）。台北：聯經，1790/2004。序文。

Smith, L., *Victorian Photography, Painting and Poetry*, Cambridge University Press, Cambridge, 1995. P.99.

Nesteruk, P., *A theory of Black and White Photography*. Beijing: China National Photographic Art Publishing House，2015。

Drucker, J., *Making Space: Image Events in an Extreme State*. Cultural Politics. Cultural Politics (2008) 4 (1): 25-46.

Sontag, S., *On Photography*. New York: New York Review of Books, 1979. P111.

Claude, J,. *Eugène Atget. Paris., Germany*, Taschen, 2016.

顧錚（2019，2 月）。〈大學如何涵養社區與城市文化〉。《中國文化報》。取自 http://banhuajia.net/app/9-view-65581.shtml 。

陳傳興。〈暗房〉。《攝影之聲》，第 27 期，頁 84-85。

後記

　　在書寫即將告一段落，展覽即將開始之際，我反覆不斷地以各種方式來歸納、分類這一批照片；今天豪邁的刪減這些，明天新的想法出現又加回更多的那些；每工作一次，硬盤裡的資料夾又增加了幾個，情況越來越混亂。

　　但在思緒反覆變化的過程中，我發現一個未曾注意到的現實，這 4000 多格的底片，在反覆檢視後大約可能留下 400 到 500 張照片是可用於展覽，從裡面再挑選出 50 至 60 張照片是用於出版。整理之後發現其中大部分的照片竟然不是以人物作為拍攝主體（一直以為會是），這個事實令我感到相當感到不可思議。

　　檢視過往多年的創作經驗，繪畫是我的藝術脈絡中很主要的一個形式，而在繪畫的主題中，我幾乎不太關注「人」以外的主題。[1]

　　當然因為教學工作的需要，我偶爾會有一些描繪日常生活場景(估且稱之為風景畫)、靜物、石膏像、人體等題材。

[1] 在此談論的「人」，不一定是肖像，而是以「人」作為描繪的對象去進行創作，「人」的形象類似於以載體的意義存在。

　　但是在個人創作的脈絡上來說，「人」確實是佔極大的比例，究竟是什麼原因引導至原本關注的脈絡發生了歧異？

　　這一段歷時兩年有意識的持續拍照的創作過程。 傳統底片攝影方式特有的儀式感，從一開始就明確下來了，底片從相機拿出來後需要後續的操作，也就是沖洗。通常我不會每拍完一捲就立即沖洗，大約是累積到 6-8 卷後一次沖洗，約略是 200 格影像，平均就是一個月所能累積拍攝的份量；換句話說，我必須間隔大約一個月才能夠完整檢視當月所拍攝出來影像。

　　200 格的影像應該並不足以讓自己有意識到所拍攝的對象物有題材上的落差，但 4000 格的影像份量應該就有可能真實地反映拍攝者的關注焦點，在確實經過統計與分類後，「人」的比例異常的少。

　　歸根究柢，還是必須談到與攝影所使用的媒材與場域性的不凡，在藝術形式的表達語言中，它實在太特殊。它能夠很輕易的連結到「人」（ 通常是觀看者）的特定情感

記憶；觀看者在體驗生活事件時是全面性的感受接收，攝影雖然具有明顯的紀實性格，但透過照片形式呈現就如同遮蓋了一層輕薄面紗般的形式，一方面遮掩了部分的現實，隔開了觀看者與被攝者，形成一道看不見的界線，若有似無的產生細微的聯結。

　　所以當我感知並意識到眼前事物應當可以被記錄並觸發他者的連結時，就是我按下快門的那一刻，而照片證實當感受在開放的狀態下，我不一定是只被「人」所吸引。

　　體驗並釐清這個事實，對我來說是一個相當特殊的經驗，很快地聯結到 1936 年班雅明（Walter Benjamin）在 1935 年的文章《機械複製時代的藝術作品》中對於神祕的「靈光（Aura）」的文字，相互對照起來，哲學家簡直是解籤般的奇異存在。

　　當然這也可能關乎到另外一個堅持，我確實地刻意避開拍攝與工作有關的「人」，好比同事、學生等，但似乎更清晰我在兩年期間極少與人產生社交，在不與人接觸的情況下，關注默默地焦點轉移到許多面向。

我們所有人都仰賴做為一個意義體系的「遠近法」而活，這個「遠近法」精細的配合我們所有人的行為與經驗、姿勢與習慣而成立，它同時是一個有用的意義體系。每當「遠近法」被確立，「世界」因此更完備，秩序也因而建立。[2]

在此引用日本攝影家篠山紀信（ShinoyamaKishin, 1940-）在《決鬥寫真論》裡的〈市區，觀看的遠近法〉有點惆悵語氣的方式描述人在生活場域中，與其所存在的一切保持動與不動的關係。

在發現有關「人」的照片數量令人吃驚的少的當下，我開啟了一個新的資料夾，直覺的把資料夾命名為「LIVING PEOPLE」，也就是「活人」。當下沒有仔細思考，現在才發覺蘊含著些許苦澀的幽默感。

最後，我想「拍照」這個行為，也許不是我拍了這些生活，而是生活讓我拍攝了它們。

所以，感謝生活。

2 黃亞紀譯（2020），篠山紀信、中平卓馬著。《決鬥寫真論》。台北，臉譜，頁 80。

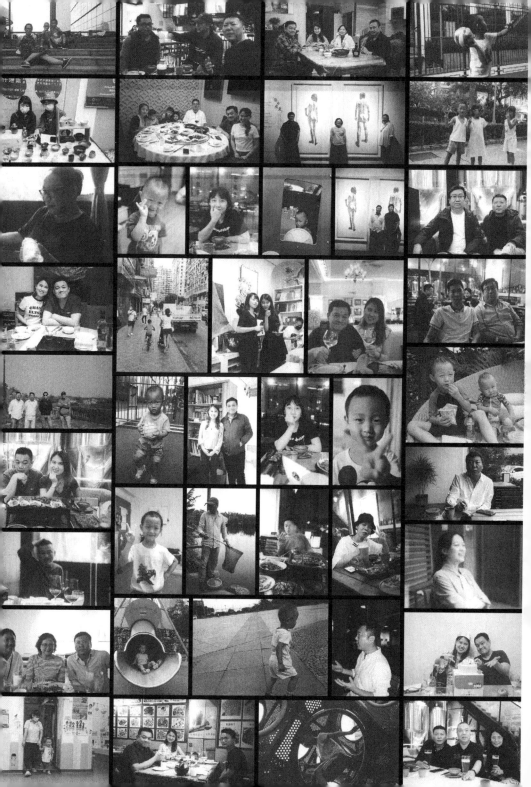